王福庵说文部首

中国碑帖高清彩色精印解析本

陈鸿雪 编

浙江古籍出版社

图书在版编目（CIP）数据

王福庵说文部首 / 陈鸿雪编. —— 杭州 : 浙江古籍
出版社, 2023.11
（中国碑帖高清彩色精印解析本）
ISBN 978-7-5540-2731-8

Ⅰ. ①王… Ⅱ. ①陈… Ⅲ. ①篆书-书法 Ⅳ.
①J292.113.1

中国国家版本馆CIP数据核字（2023）第190825号

王福庵说文部首

陈鸿雪 编

出版发行	浙江古籍出版社	
	（杭州体育场路347号 电话：0571-85068292）	
网 址	https://zjgj.zjcbcm.com	
责任编辑	潘铭明	
责任校对	吴颖胤	
封面设计	墨点字帖	
责任印务	楼浩凯	
照 排	墨点字帖	
印 刷	湖北金港彩印有限公司	
开 本	889mm×1230mm 1/16	
印 张	2.5	
字 数	33千字	
版 次	2023年11月第1版	
印 次	2023年11月第1次印刷	
书 号	978-7-5540-2731-8	
定 价	23.00元	

如发现印装质量问题，影响阅读，请与印刷厂联系调换。

简　　介

　　王福庵（1880—1960），浙江杭州人，原名寿祺，后更名褆，字维季，号福庵，别署屈瓠、印佣、罗刹江民、持默老人等。斋名麋研斋、春住楼等。现代著名书法篆刻家，西泠印社主要创始人之一。王福庵幼承家学，擅篆、隶，精于篆刻，深得浙派、皖派之长，后自成一家。著有《说文部首检异》《麋砚斋作篆通假》《麋砚斋印存》等，编有《福庵藏印》。

　　王福庵书《说文部首》是其小篆代表作之一。此作篆法严谨，结体端庄，用笔纯净工稳，线条圆厚，继承了秦李斯《峄山碑》《泰山刻石》等玉箸篆的风格，又融入了邓石如、吴让之等清代篆书名家的笔意，稍加提按顿挫，使字形规矩、稳重而不失灵动。学习该帖，是学习《说文解字》以及篆书与篆刻的基础之一，王福庵书《说文部首》自问世以来即为众多学书者所推崇，以之为范本不仅可以提升控笔能力，熟悉小篆的结构关系，更可以增强识篆能力，因而是公认的篆书入门理想范本。

一、笔法解析

1. 横线

小篆线条的基本要求是中锋行笔，即书写时笔尖在笔画中间，线条中部饱满，粗细均匀。小篆的横线除中锋行笔外，还要藏头护尾，即逆锋起笔，回锋收笔。

看视频

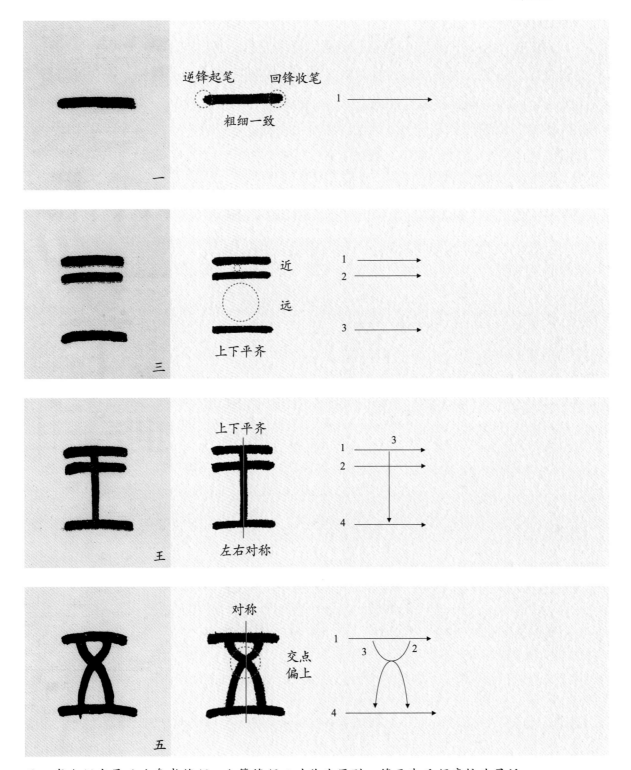

注：每个例字最后为参考笔顺。小篆笔顺以对称为原则，笔画先后顺序较为灵活。

2

2. 竖线

小篆的竖线与横线要求相同，仅由横向书写改为竖向书写。

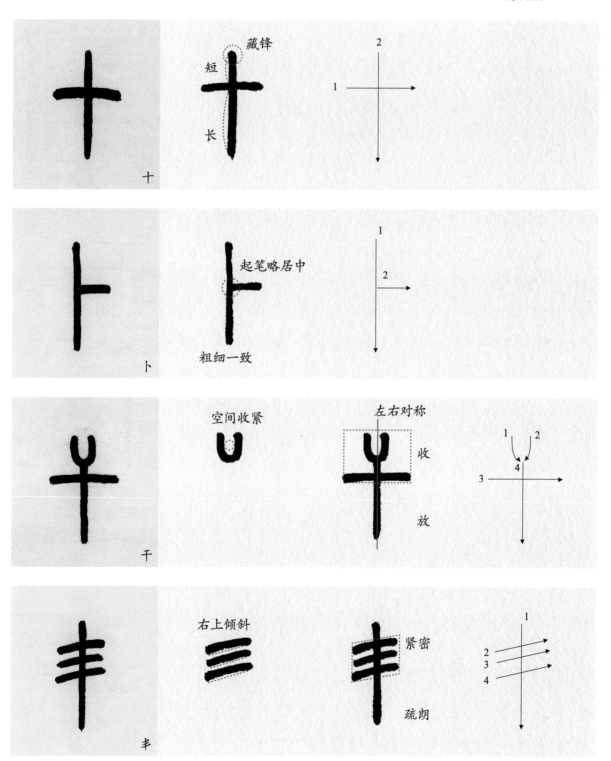

3. 斜线

小篆中的斜线不仅有长短、角度的不同，而且多带有一定弧度。

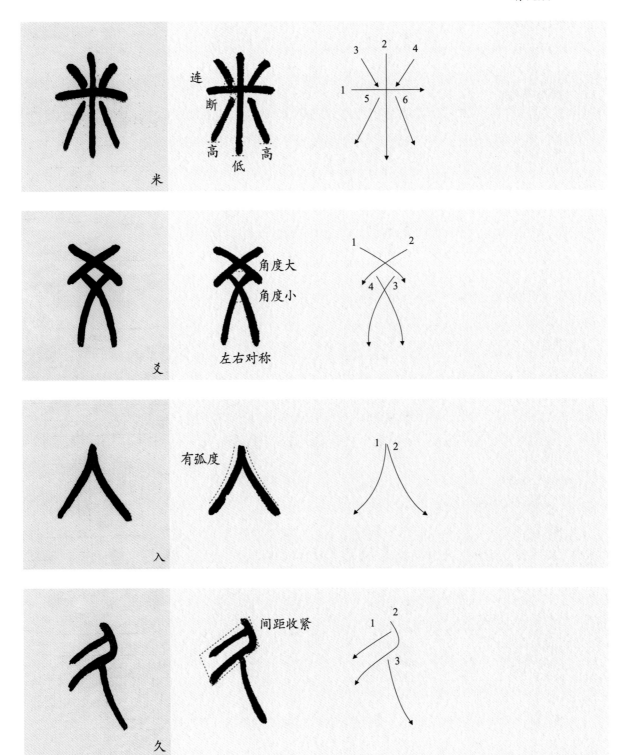

4. 弧线

小篆中的弧线要求行笔流畅，弯曲自然，在对称结构中要注意相向与相背的关系。

看视频

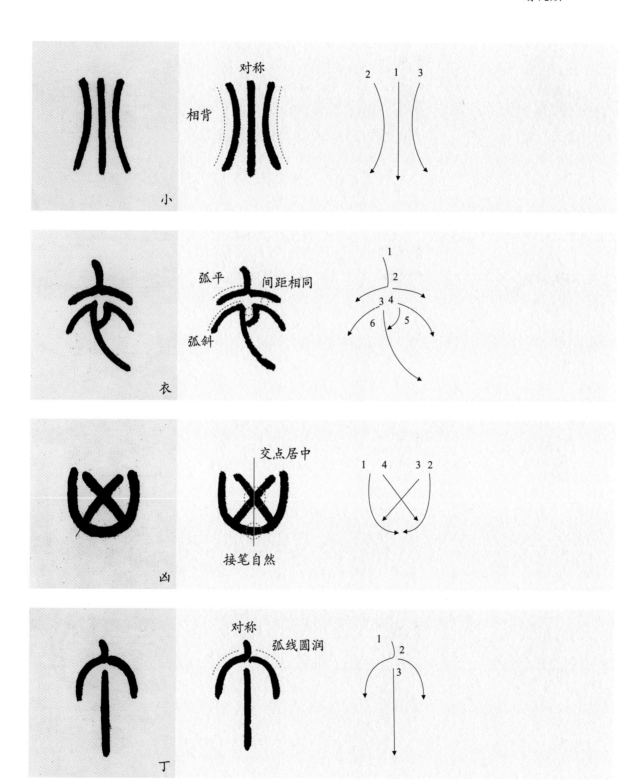

5. S 线

S 线是行笔轨迹较长、较复杂的弧线。笔画较长时，应灵活运用捻管、运腕等动作，保持中锋书写。

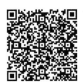

看视频

6. 接笔

接笔是小篆特有的笔法。一些弧线很难一笔完成，可以由两笔甚至多笔连接而成。在接笔处应做到自然、流畅，无明显的搭接痕迹。

看视频

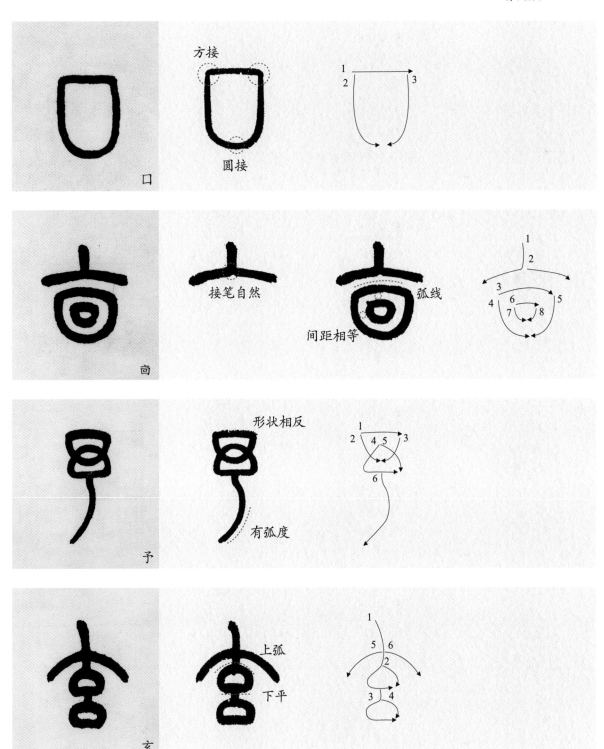

7. 小篆笔顺

小篆通常的笔顺规则为先上后下、先横后竖、先左后右、先外后内、先中间后两边。书写时可按照个人书写习惯适当改动。

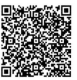
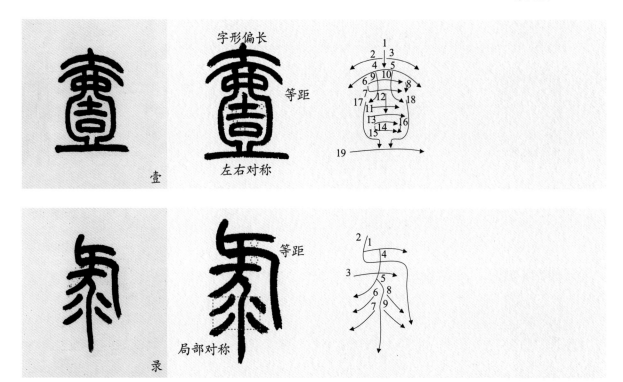

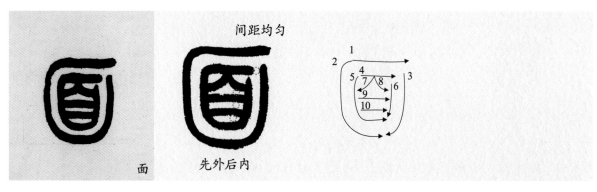

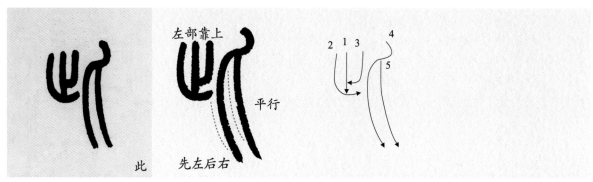

二、结构解析

1. 纵向取势

小篆结体修长、端庄，横向笔画缩短，横向空间收紧，纵向笔画伸展，纵势明显。纵横比例大致为二比一。

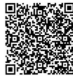

看视频

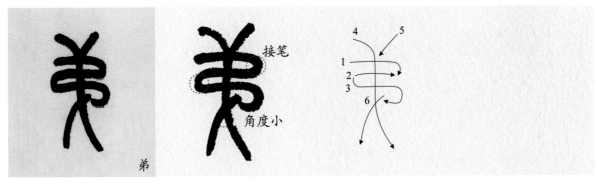

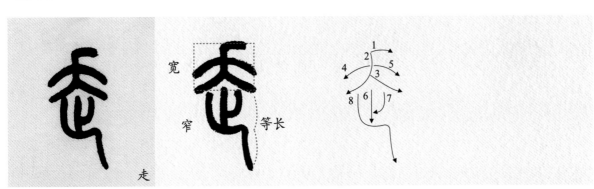

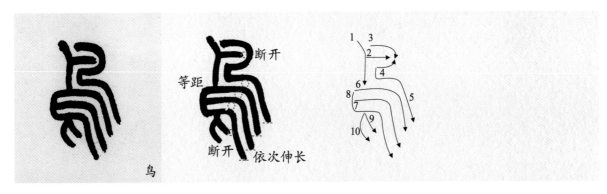

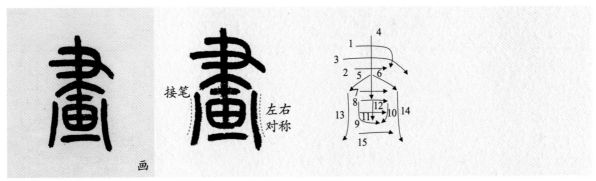

9

2. 对称平衡

小篆最显著的特点之一是结构对称。书写时应注意左右、上下对称部分的处理，不仅要做到笔画对称，还要做到相应间距的对称。

看视频

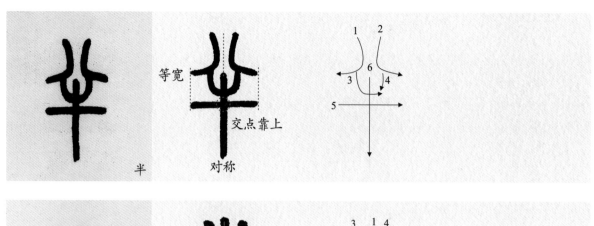

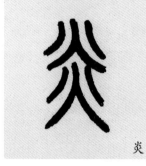
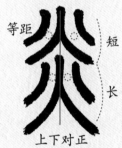
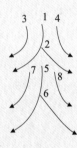

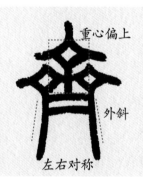
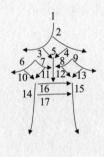

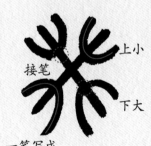

3. 上紧下松

小篆另一个显著的特点是重心偏上，上部笔画相对紧凑，字中留白往往上小下大。

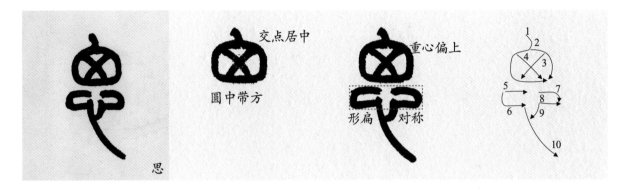

 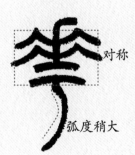 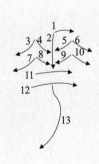

4. 疏密得当

小篆中非对称的结构存在疏密变化。尤其是一些左右结构的字，左右部件的大小、长短对比明显，但线条的间距仍相对均匀。

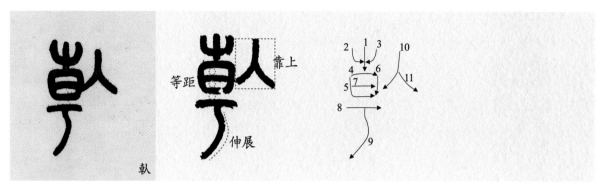

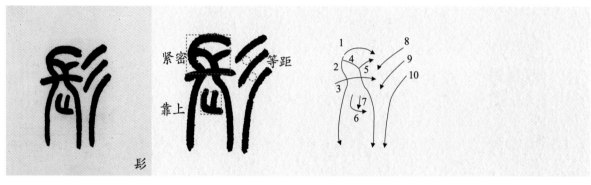

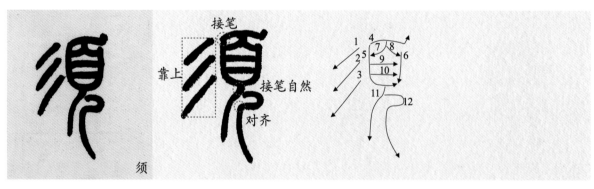

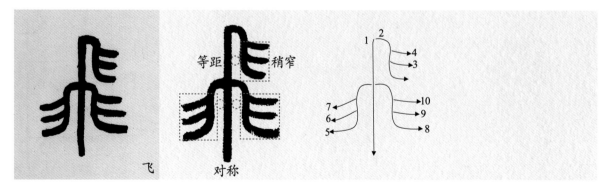

5. 疑难字形

小篆中有些字笔画较多，结构复杂，书写时应认真分析难点，合理安排笔顺，尽量写出这类字笔画和结构的特点。

看视频

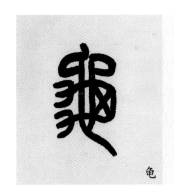
龟

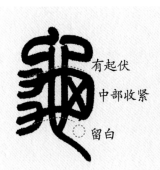
有起伏
中部收紧
留白

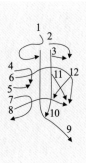

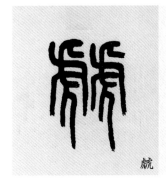
虤

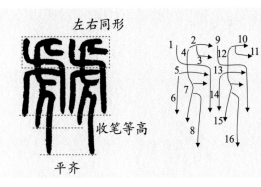
左右同形
收笔等高
平齐

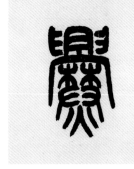
爨

不连
等距
对称

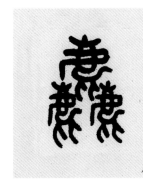
麤

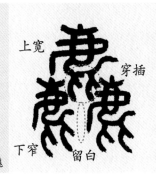
上宽
下窄
穿插
留白

三、章法与创作解析

清代，帖学逐渐没落，碑学成为书坛主流，篆隶也迎来了一个兴盛的时代。邓石如、吴让之、赵之谦、伊秉绶、吴昌硕、王福庵等碑学一路的大家都有着极高的艺术成就。其中王福庵的小篆上承李斯，又结合清人篆书之长，在玉箸篆的基础上形成了个人面目。书者的创作以王福庵书《说文部首》为风格基调，同时结合了一些个人的理解与取舍，力求呈现沉着厚重、自然古朴的面貌。

下面这幅篆书四字横幅，内容为"厚积薄发"，出自宋苏轼的《稼说送张琥》。纸张为半生熟的皮纸，毛笔为中长锋兼毫，墨为低胶松烟墨。创作前明确每个字的篆法，并反复研读、临摹王福庵《说文部首》，以参悟其用笔特征，然后加入书者对秦篆如《泰山刻石》等碑帖的理解，稍加酝酿后一气呵成。

作品中的笔画多采用弧线，书写时应体现出弹性和力度，同时又不失典雅。转折处多为圆中寓方、方圆结合。接笔处不求完美，而是有意保留搭接痕迹，增加虚实对比，体现自然的书写效果。如"厚"字上横与左弧线的衔接处，"积"字左偏旁上部的接笔等。章法方面，字间距接近于单字宽度的二分之一，力求疏密得当；落款字数较少，旨在突出正文主体；以三枚印章作为点缀，丰富画面效果。

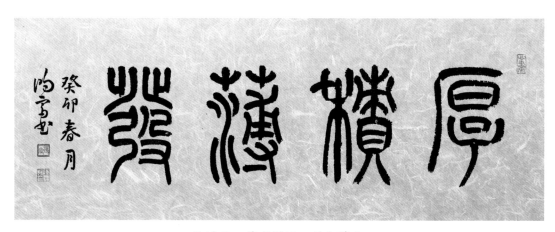

陈鸿雪　篆书横幅　厚积薄发

左边的篆书对联，内容是"小楼一夜听春雨，深巷明朝卖杏花"，出自宋陆游的《临安春雨初霁》。对联纸张采用仿古色宣，纸性半生熟，配以七言对联形式的乌丝栏，体现典雅的书卷气。作品风格取法王福庵，同时大胆融入自己的理解。

创作前先详细查证，明确篆法。如"一"字，因常用写法笔画少，略显单调，故而采用了较为复杂的异体写法"弌"；"楼"字的篆法，则参考了《峄山刻石》中"数"的左部；"雨"字内部采用了左右各三点的写法，令结构严谨而不失活泼；"卖"字下部工稳平正，在上部大胆变化，斜中取正，形成对比，避免平淡。点画用笔方面，起收有方有圆，追求自然的效果，避免刻意造作；行笔过程强调提按顿挫，以体现变化之美；转折、搭接之处，则是虚实结合，方圆并用。整体章法排列整齐，字形大小基本相同。款识则采用了上下双款，并有意拉开字间距，以突出正文主体，最后仅钤一阴一阳两枚印章稍加点缀。

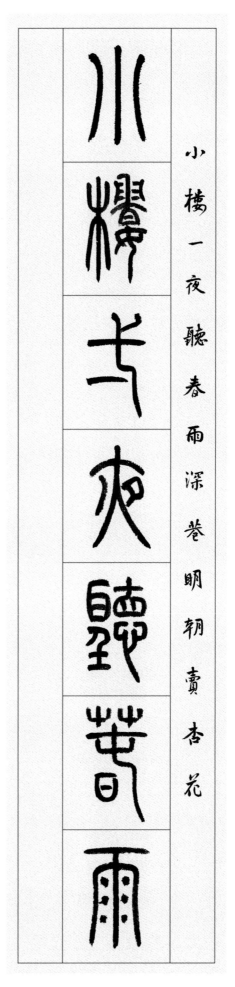

小楼一夜聽春雨深巷明朝賣杏花

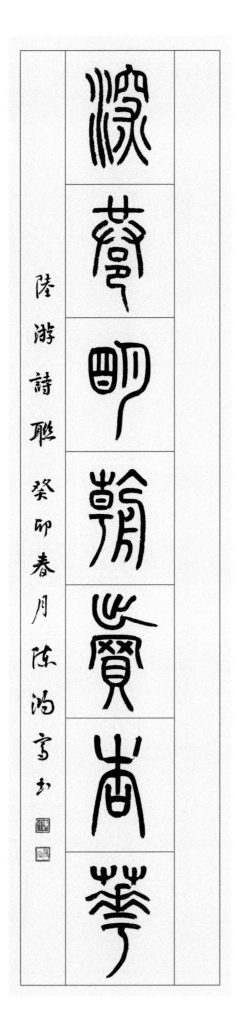

陸游詩聯 癸卯春月陳鴻雪書

陈鸿雪 篆书对联 陆游诗联

珏 jué 珏	一 一		四 四	说 说
气 气	上 上		十 十	文 文
士 士	示 示	第 第		部 部
gǔn 丨	三 三	一 一		首 首
chè 屮	王 王			五 五
cǎo 艸	玉 玉			百 百

止 止	告 告	小 小		蓐 rù
癶 bō	口 口	八 八		茻 mǎng
步 步	凵 kǎn	釆 biàn	第	
此 此	吅 xuān	半 半	二 二	
正 正	哭 哭	牛 牛		
是 是	走 走	犛 lí		

句	jí 品		牙	chuò 辵
jiū 丩	舌		足	chì 彳
古	干	第	shū 疋	yǐn 廴
十	jué 谷	三	品	chān 延
sà 卅	只		yuè 龠	行
言	nè 呐		册	齿

yù 聿	斗	cuàn 爨	pān 兆	jìng 誩
画	又	革	共	音
隶	zuǒ 𠂇	lì 鬲	異	qiān 辛
qiān 臤	史	lì 鬲	yú 舁	zhuó 丵
臣	支	爪	jú 臼	pú 菐
shū 殳	niè 聿	jí 孔	chén 晨	gǒng 廾

zì 白	xuè 昷		教	杀
鼻 bí	目		卜	shū 几
百	jù 䀠	第	用	寸
习	眉	四	爻	皮
羽	盾		lí 爾	ruǎn 夒
zhuī 隹	自			pū 攴

20

骨	放	冓 gòu	瞿	奞 suī
肉	受 biào	幺	雔 chóu	萑 huán
筋	奴 cán	丝 yōu	雥 zá	丫 guǎi
刀	歺 è	叀 zhuān	鸟	首 mò
刃	死	玄	乌	羊
韧 qià	冎 guǎ	子	芈 bān	羴 shān

兮 今	巫 巫	竹 竹		丰 jiè
号 号	甘 甘	箕 箕		耒 耒
亏 yú 亏	曰 曰	丌 jī 丌	第 第	角 角
旨 旨	乃 乃	左 左	五 五	
喜 喜	丂 kǎo 丂	工 工		
壴 zhù 壴	可 可	珏 zhǎn 珏		

22

缶	鬯 chàng	血	虍 hū	鼓
矢	食	、zhǔ	虎	岂
高	亼 jí	丹	甗 yán	豆
冂 jiōng	會 会	青	皿	豊 lǐ
亭 guō	倉 仓	井	凵 qū	丰
京	入	皂 bī	去	虘 xī

23

木		夂 zhǐ	麦	亯 xiǎng
東 东		夊 久	夅 夊 suī	㫗 旱 hòu
林 林	第	桀 桀	舛 chuǎn	畗 畗 fú
十 才	屮 六		舞 舜	靣 靣 lǐn
叒 ruò			韋 韋 韦	嗇 嗇 sè
之			弟 弟	來 来

	曏 xiàng	束 shù	花 huā	帀 zā
		橐 gǔn	华 huá	出 chū
第 dì		口 wéi	禾 jī	米 pò
七 qī		員 yuán	稽 jī	生 shēng
		貝 bèi	巢 cháo	乇 zhé
		邑 yì	泰 qī	巫 chuí

黍	片	guàn 毌	月	日
香	鼎	hàn 马	有	旦
米	克	hàn 秉	明	gàn 倝
huǐ 毇	lù 录	tiáo 卤	jiǒng 囧	yǎn 厃
白	禾	齐	夕	冥
凶	lì 秝	cì 束	多	晶

bì 肖	网	mèng 寢	瓜	pìn 朮
zhǐ 黹	yà 西	nè 疒	hù 瓠	pài 林
	巾	mì 冖	mián 宀	麻
	fú 市	mǎo 冃	宫	shú 尗
	帛	mào 冒	吕	duān 耑
	白	liǎng 网	穴	韭

27

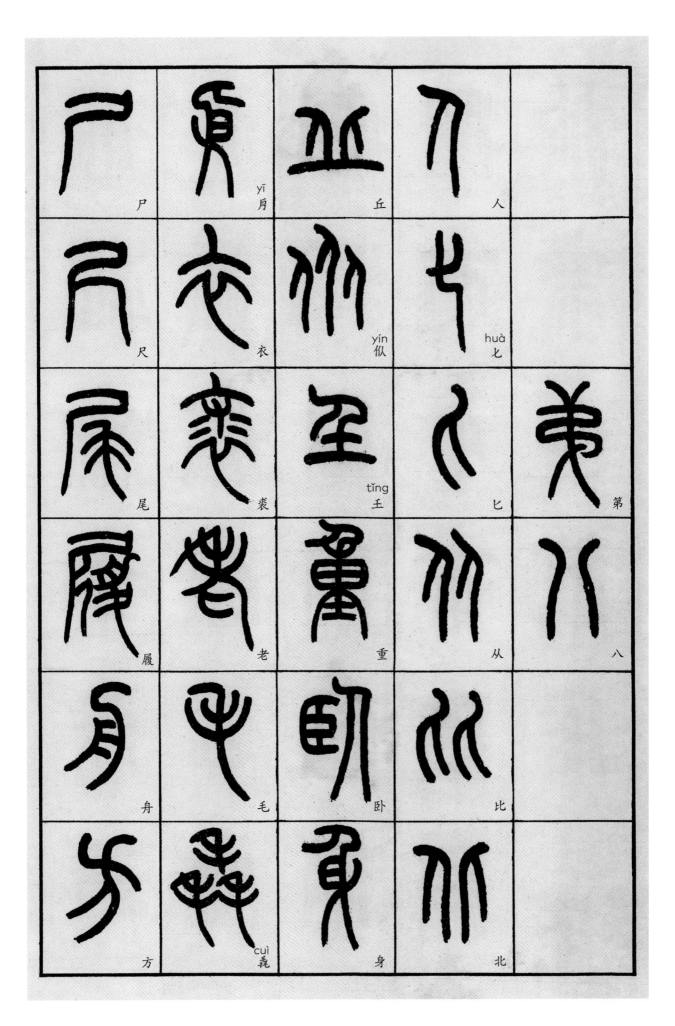

尸	肙 yī	丘	人	
尺	衣 yī	仦 yín	化 huà	
尾	袭	壬 tǐng	匕	第
履	老	重	从	八
舟	毛	卧	比	
方	毳 cuì	身	北	

頁 xié		旡 jì	秃 tū	儿 ér
百 shǒu			見 jiàn	兄 xiōng
面 miàn	第 dì		覞 yào	兂 zān
丏 miǎn	九 jiǔ		欠 qiàn	皃 mào
首 shǒu			飲 yǐn	兜 gǔ
㬢 jiāo			次 xián	先 xiān

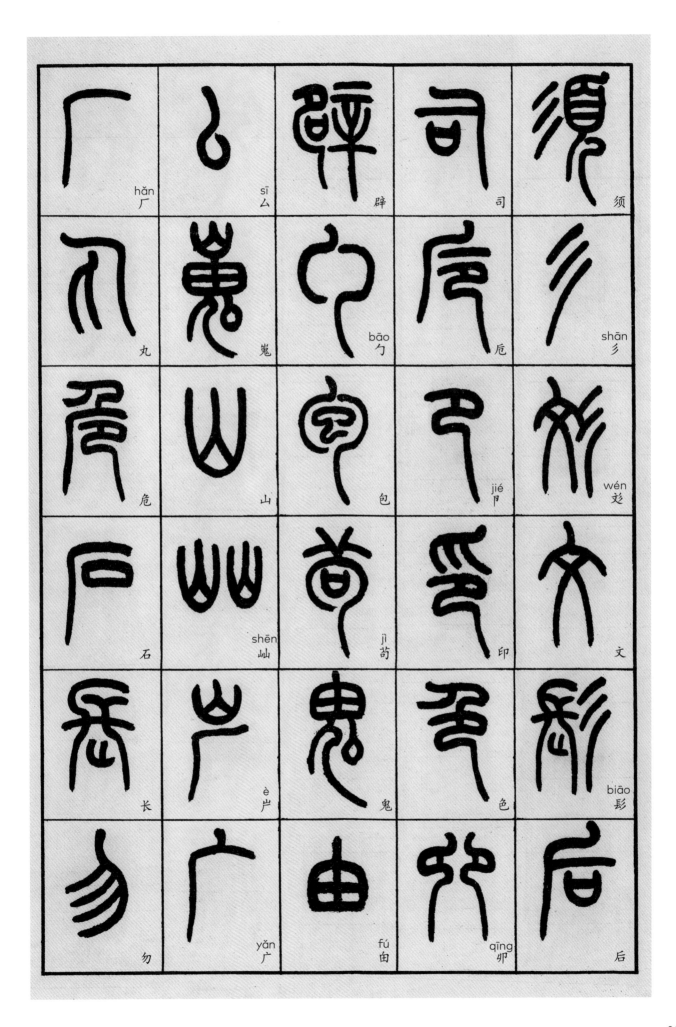

hǎn 厂	sī 厶	辟	司	须
丸	嵬	bāo 勹	卮	shān 彡
危	山	包	jié 卩	wén 彣
石	shēn 屾	jì 茍	印	文
长	è 屵	鬼	色	biāo 髟
勿	yǎn 广	fú 由	qīng 卯	后

huán 萈	马		zhì 豸	舟
犬	zhì 廌		sì 巤	而
yín 狀	鹿	第	易	shǐ 豕
鼠	cū 麤	十	象	tuàn 彖
能	chuò 㲋			jì 丝
熊	兔			tún 豚

xìn 囟	tāo 夲	wāng 尢	赤	火
思	gǎo 夰	壶	大	炎
心	dà 亣	壹	亦	黑
suǒ 恖	夫	niè 卒	zè 矢	chuāng 囱
	立	奢	夭	yàn 焱
	并	kàng 亢	交	炙

飞	雨	泉	水	
非	云	蠢 xún	沝 zhuǐ	
卂 xùn	鱼	永	濒 bīn	第十一
鱼 yú	辰 pài	〈 quǎn		一
燕	谷	《 kuài		
龙	仌 bīng	川		

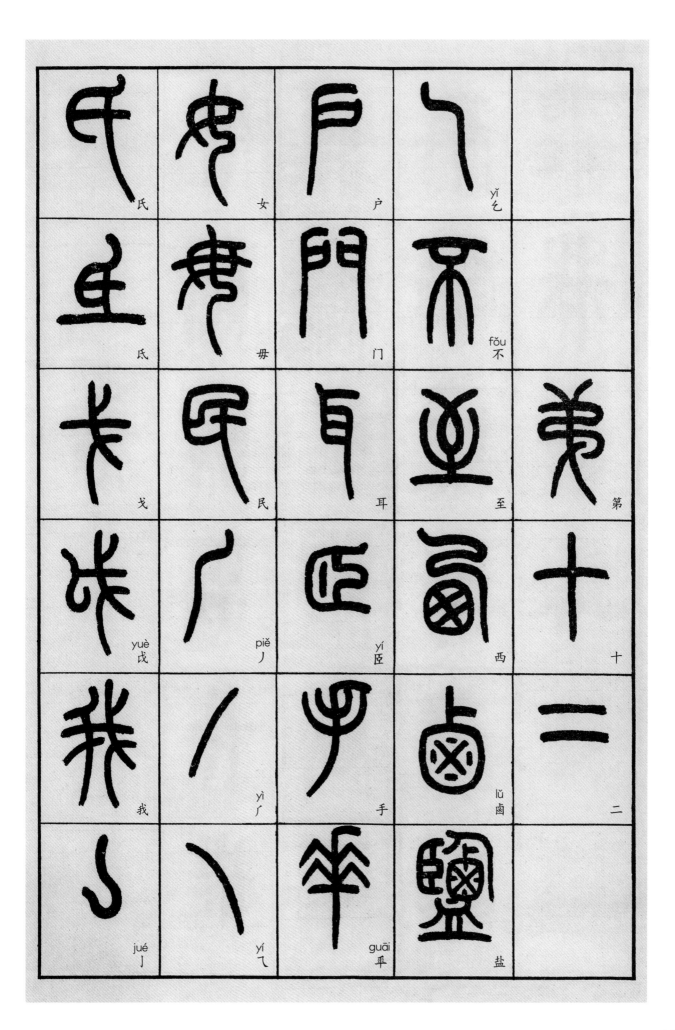

氏	女	户	yǐ 乙	
氐	毋	门	fǒu 不	
戈	民	耳	至	第
yuè 戉	piě 丿	yí 臣	西	十
我	yì 厂	手	lǔ 鹵	二
jué 亅	yí 乁	guāi 乖	盐	

chóng 虫	mì 糸		zī 甾	琴
风	素		瓦	yǐn 乚
它	丝	第	弓	亡
龟	率	十	jiàng 弜	xì 匸
měng 黾	huǐ 虫	三	弦	fāng 匚
卵	kūn 蚰		系	曲

斗	金 金		畕 jiāng 畕	二 二
矛	开 jiān 开		黄 黄	土 土
车 车	勺 zhuó 勺	第	男 男	垚 yáo 垚
臼 duī 臼	几 几	十 十	力 力	堇 qín 堇
臼 fù 臼	且 且	四 四	劦 xié 劦	里 里
舅 fù 舅	斤 斤			田 田

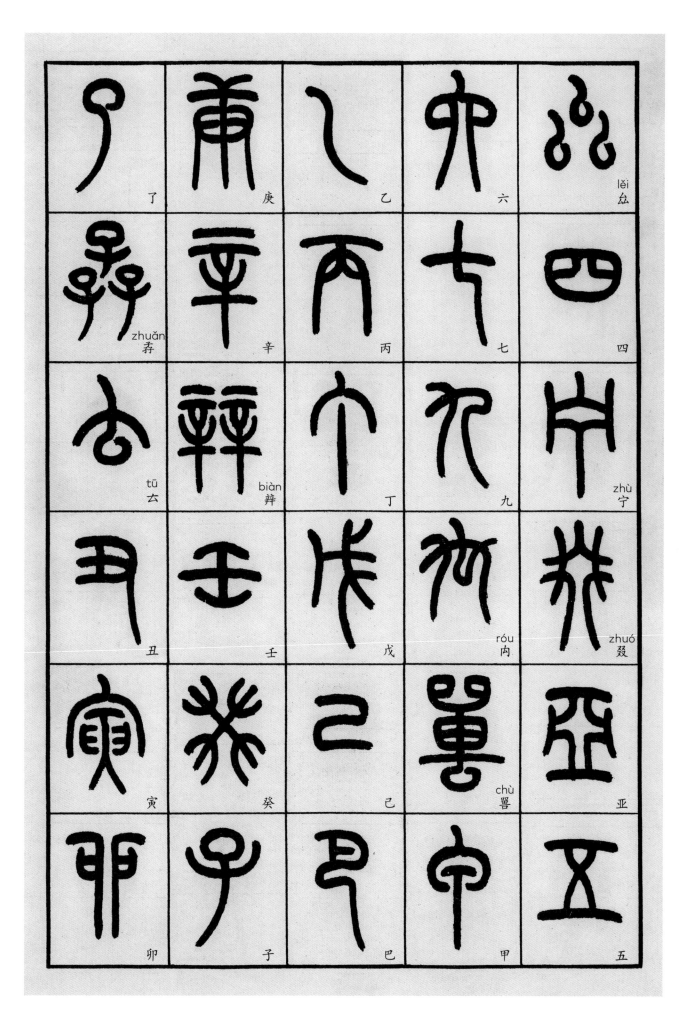

了　庚　乙　六　lěi 厽

zhuǎn 孨　辛　丙　七　四

tū 厺　biàn 舁　丁　九　zhù 宁

丑　壬　戊　róu 内　zhuó 叕

寅　癸　己　chù 畜　亚

卯　子　巴　甲　五